à considérer

V 2654.
Ed 49.

24557

LE NOIR ET LE BLANC,

OU

MA PROMENADE AU SALON DE PEINTURE.

> « Éloigné de médire autant que de flatter,
> » Entre ces deux excès je prétends m'arrêter...
> » Je loue avec plaisir, je blâme avec courage ;
> » Je fais grâce à l'auteur, et jamais à l'ouvrage. »
> Pope, *Essai sur la Critique*.

Par M^r. N. V. S. S. LE BLANC,

AMATEUR.

PARIS,

CHEZ LES MARCHANDS DE NOUVEAUTÉS.

DE L'IMPRIMERIE DE HOCQUET,
RUE DU FAUBOURG MONTMARTRE, N°. 4.

1812.

LE NOIR ET LE BLANC.

DIALOGUE.

M. LEBLANC, *amateur de peinture*, M. LENOIR, *libraire.*

LE LIBRAIRE LENOIR.

Qu'est-ce, monsieur l'Auteur? vous voulez que j'imprime un pamphlet?

L'AMATEUR LEBLANC.

Pamphlet! ce n'est pas le mot. Je vous propose une critique honnête, une critique impartiale.

LE LIBRAIRE.

Vous en ferez donc tous les frais?

L'AMATEUR.

Non, mon cher Lenoir,

« De moitié nous serons ensemble. »

Et j'espère que vous n'aurez point à regretter notre petite association.

LE LIBRAIRE.

Franchement, j'ai quelque sujet de la craindre; la raison, la politesse, la justice, tout cela est fort bon en soi; on estime singulièrement les écrivains qui réunissent ces belles qualités, et vous êtes assurément de ceux-là... mais...

L'AMATEUR.

Expliquez-vous.

LE LIBRAIRE.

Eh vraiment,

« Vous m'entendez assez si vous voulez m'entendre. »

Ce n'est ni la politesse, ni la raison qui assurent le débit d'une critique. Voilà une de ces vérités triviales que vous connaissez comme moi; vous deviez m'éviter le désagrément de vous la rappeler; car, enfin, elle ne fait point honneur au cœur humain, et il est bien dur, pour un honnête libraire, de se voir ainsi devant vous, placé entre sa conscience et son intérêt...

L'AMATEUR.

Trêve à tous ces propos; me refusez-vous?

LE LIBRAIRE, *avec indécision.*

Non... sans doute...

L'AMATEUR.

Acceptez-vous?

LE LIBRAIRE.

Peut-être bien... mais...

L'AMATEUR.

Allons, je vois ce qui vous inquiète, et je vais vous tirer de peine. Vous voudriez que je fusse méchant, n'est-il pas vrai? que je fusse mordant à l'excès?

LE LIBRAIRE.

Hélas! oui, puisqu'il faut l'avouer...

L'AMATEUR.

Eh! bien, je ne vous promets pas de l'être; mais, pour sévère, je le serai, et j'en prends ici l'engagement; cela peut-il vous convenir?

LE LIBRAIRE.

A mon tour... Si vous ne vous laissez pas éblouir par les grandes réputations; si vous avez assez de courage pour juger d'après vos propres sensations, en dépit de toutes les cotteries et de tous les préjugés d'écoles; si vous dédaignez les vérités indirectes, les circonlocutions timides; si vous n'êtes ni parent, ni allié, ni convive, ni élève d'aucun peintre; si enfin vous voulez fermement user de votre indépendance, disposez à l'instant de moi. (*avec dignité.*) Toutes mes presses vont gémir pour vous.

L'AMATEUR.

Bravo, mon cher, voilà qui est convenu; je cours au salon; adieu.

LE LIBRAIRE, *prenant son chapeau.*

Attendez, attendez donc, j'y vais avec vous. Dans le cas où vous faibliriez, il faut bien que je vous soutienne.

———

Le lecteur me dispensera de lui rapporter les propos que me tint, dans le trajet, ce libraire d'une nouvelle espèce. Tout ce que je puis dire, c'est qu'il ne négligea rien pour paraître fin connaisseur; qu'il employa un nombre infini de mots techniques; qu'il se fit d'avance une loi de ne rien approuver, et qu'enfin il ne me dissimula pas à moi-même la charitable intention où il était de me contrecarrer sur tous les points. On va voir s'il a tenu parole.

———

(*La scène est maintenant au Musée, dans le salon.*)

LE LIBRAIRE.

Or çà, monsieur l'Auteur, vous savez bien qu'en toute chose il faut commencer par le commencement. Voyons d'abord les tableaux de *David*.

L'AMATEUR.

Ignorez-vous que ce célèbre peintre n'a point exposé?...

LE LIBRAIRE.

Point exposé! diable! tant pis; vous auriez eu de si bonnes choses à dire!

L'AMATEUR.

Il est vrai; la pureté, la vigueur de son dessin; la simplicité de ses compositions; la sévérité de son style; le service qu'il a rendu à l'Ecole française, en la ramenant au goût de l'antique; quel immense sujet d'éloges!...

LE LIBRAIRE.

Et de lieux communs. N'êtes-vous pas las de toutes ces flateries dont on accable quelques-uns de vos artistes? Apprenez qu'un véritable critique, un critique comme il en faut aux libraires qui veulent payer leurs billets, laisse aux

peintres le soin de se louer eux-mêmes, et ne parle que de leurs défauts : or vous ne prétendez sûrement pas que David soit un peintre parfait? sa couleur, d'abord, est-elle toujours vraie? trouve-t-on dans ses compositions le mouvement, le feu, le génie qui distinguent les productions d'un Michel-Ange ou d'un Jules Romain?

L'AMATEUR.

Je ne dis pas cela.

LE LIBRAIRE, *s'échauffant.*

Unit-il, comme Raphaël, la grâce à l'expression, la science à la naïveté, la simplicité au sublime? a-t-il la touche ferme et savante des Carraches, l'expression du Dominiquin; est-il poëte et coloriste comme Rubens? touchant comme Lesueur? moëlleux comme le Corrège?

L'AMATEUR.

A quoi servent les comparaisons? on peut faire de très-beaux vers, et n'être, pour cela, ni un Racine, ni un Voltaire. Le peintre que vous dénigrez, car votre amertume m'autorise à me servir de cette expression, ce peintre, dis-je, serait un phénix, un être de raison, s'il pouvait, sous tous les rapports, être comparé aux grands hommes que vous me citez; et c'est déjà faire son éloge que de songer seulement à établir (pour ou contre lui) de si redoutables rapprochemens. Vous ne lui trouvez pas d'invention; soit; il manque d'abandon et d'enthousiasme; je veux encore le croire; mais que ne me parlez-vous de son style? de son crayon ferme et correct? son Romulus est beau comme l'antique. Aucun des peintres que vous m'avez nommés n'aurait plus admirablement dessiné le groupe de ses trois Horaces. Eh! d'ailleurs, n'est-ce rien que d'avoir osé secouer le joug de la détestable école qui déshonorait la France il y a quarante ans? Boileau n'eut certainement pas plus à faire sous Louis XIV pour décréditer le mauvais goût des Pradon et des Trissotin, que David n'eut besoin de courage et de persévérance pour nous dégoûter, tous tant que nous sommes, de la manière fade et brillantée. Tenons lui compte de ce bienfait... Au surplus, je ne vois pas pourquoi nous nous occupons tant de lui, lorsqu'il ne soumet rien à notre censure, et que tant d'autres s'efforcent d'attirer à eux

l'attention. Parlons de ce que nous voyons ; nous aurons assez de besogne. On vante le *Brutus* de *Lethiers* (n°. 585).

LE LIBRAIRE.

Oui, sans doute, et *depuis long-tems.*

L'AMATEUR.

Comment ? que voulez-vous dire ?

LE LIBRAIRE.

Il y a vingt ans que cet ouvrage est sur le métier ; j'en ai vu des esquisses, des copies, des fragmens ; la gravure même s'en est emparé. Si l'auteur n'en a pas fait un chef-d'œuvre, ce n'est, ni faute de patience, ni faute de méditations.

L'AMATEUR.

N'importe.

« Voyons toujours ; le tems ne fait rien à l'affaire. »

Ah ! le voici. Convenez, M. l'Aristarque, que l'ordonnance en est imposante.

LE LIBRAIRE, *d'un ton tranchant.*

Pour moi, je n'y vois que des ombres noires.

L'AMATEUR.

Allons, point de partialité : soyons sévères, mais soyons justes. La composition mérite des éloges ; elle est à-la-fois simple et majestueuse ; tous les personnages sont placés comme ils doivent l'être, et ils le sont, en outre, d'une manière très-pittoresque. La tête du Brutus est pleine d'expression. On sent tous les mouvemens intérieurs qu'il s'efforce de dissimuler, et l'on s'étonne que le fanatisme de la liberté soit assez puissant pour le soutenir dans son odieuse résolution. Le second de ses fils s'avance vers lui avec un air de douceur et de résignation mêlé d'espérance, qui inspire un vif intérêt. Cette figure noble et naïve est du caractère le plus touchant... les larmes m'en viennent aux yeux.

LE LIBRAIRE.

Peste ! monsieur l'Amateur, quelle subite commisération ! Oh ! ce n'est pas là mon affaire, je vous en avertis.

« Un critique sensible est trop tôt désarmé. »

et l'on a bien raison de dire que les objets paraissent sans défauts quand on les voit à travers des larmes. J'ai l'œil sec, moi ; rien ne m'empêche de remarquer que presque toutes ces figures sont mollement dessinées ; ces formes sont rondes et soufflées ; point d'os, point de muscles accusés. Ce licteur, qui est un très-gros coquin, semble n'avoir que de la chair ; eh ! quelle carnation, bon dieu ! le peintre a broyé du *fusin* pour faire toutes ses ombres et ses demi-teintes ; apercevez-vous autre chose que du noir, du blanc et de la sanguine ? Franchement, M. Lethiers n'est point coloriste ; son pinceau est sec et dur, ses ombres manquent de transparence, son tableau enfin est d'un ton excessivement faux, où le charbon le dispute au plâtre ; voilà ce que doivent penser tous les hommes de bonne foi ; voilà surtout ce qu'il faut dire.

L'AMATEUR.

Avec votre permission, monsieur le Libraire, je ne dirai que mon sentiment. Je vous abandonne les ombres et la carnation ; je ne refuse pas de reconnaître quelques parties faibles de dessin ; j'avouerai même que le noir, le rouge et le blanc, employés avec trop peu d'art, forment un ton gris et pesant ; mais, s'il est vrai, comme le dit Horace, que la disposition des objets soit une des plus grandes difficultés de l'art, et que le principal mérite d'un peintre soit d'abord d'appeler l'attention, puis d'inspirer un intérêt vif et soutenu, je place hardiment M. Lethiers au rang des artistes les plus distingués. Son ordonnance est d'un style sévère qui rappelle celui des grands maîtres.

LE LIBRAIRE.

Libre à vous de penser ainsi ; mais passons à d'autres. Quel est donc ce M. *Guérin* ?

L'AMATEUR.

Comment ! l'auteur de *Marcus Sextus* ?

LE LIBRAIRE.

Eh ! non, M. *Paulin Guérin*, que je n'ai pas l'honneur de connaître. (N^o. 454, *Caïn, après le meurtre d'Abel*.) J'aime à croire que vous n'aurez pas la bonté d'admirer une pareille horreur.

L'AMATEUR.

En quoi ce tableau vous déplait-il ?

LE LIBRAIRE.

Le sujet, d'abord... Cette massue ensanglantée, cet assassin désespéré, cette femme expirante; comment peut-on se plaire à traiter des sujets aussi odieux! Là, Brutus qui fait égorger ses fils; ici, Caïn qui a tué son frère...

L'AMATEUR.

Quel excès de délicatesse! vous étiez tout-à-l'heure moins sensible. Mais vous qui me citez tant de beaux proverbes, comment ne vous souvenez-vous plus de ce qu'a dit Boileau :

« Il n'est point de serpent, ni de monstre odieux,
» Qui, par l'art imité, ne puissent plaire aux yeux. »

Songez qu'Aristote et Horace, dont vous ne récuserez pas sans doute l'autorité, ont dit la même chose en d'autres termes. Pourquoi voulez-vous que les peintres n'aient pas aussi leur tragédie ? Faut-il anéantir *le Jugement Universel* de Michel Ange, sous le prétexte que c'est un terrible spectacle ? Brûlerons-nous *le Massacre des Innocens*, la fameuse *Descente de Croix*, *le Martyre de Saint-Laurent*, celui *de Saint-Étienne*, et d'autres tableaux non moins tragiques, que nos peintres admirent comme des chefs-d'œuvre ?

LE LIBRAIRE.

Vous avez beau dire... la morale...

L'AMATEUR.

Ah! vous allez faire de la morale, vous allez nous reproduire des argumens qu'on a mille fois réfutés : permettez que nous parlions peinture et non morale. Tout ce que je puis ajouter sur cet objet, c'est que la vue d'un criminel puni, loin d'être dangereuse pour les mœurs, nous inspire un salutaire effroi.

LE LIBRAIRE.

Cependant...

L'AMATEUR.

Brisons là... J'aime l'expression de cette figure; quelle

vigueur de dessin ! quelle énergie d'action ! cette tête dans la demi-teinte, qui se dessine sur un horison enflammé, est d'un effet prodigieux. Ne sort-elle pas de la toile? Le geste furieux de Caïn ne semble-t-il pas menacer le spectateur?...

LE LIBRAIRE.

Oui, cette façon d'éclairer la tête de Caïn a quelque chose de singulier qui ajoute à la sombre expression de son désespoir ; mais l'idée n'en est pas nouvelle, et vous devez vous rappeler qu'un autre *Guérin* (1) a déjà employé avec succès cette ressource fantasmagorique. Quelle est, d'ailleurs, la couleur de cet horison enflammé ; le ciel a-t-il jamais été d'un pareil rouge, ou plutôt d'un jaune de ce ton? car ce *rouge-jaune* est indéfinissable...

L'AMATEUR.

La couleur en est, il est vrai, assez extraordinaire; mais j'ai quelqu'idée d'avoir vu, au couchant du soleil, des effets de lumière encore plus bisarres ; ce même Boileau dont je vous parlais, et qui n'est guères moins l'oracle des peintres que celui des poëtes, a encore dit en très-beaux vers que le vrai pouvait quelquefois n'être pas vraisemblable : l'horison peint par M. *Paulin Guérin*, mériterait donc tout au plus l'application de cet autre précepte :

Dans le doute du moins, usant de prévoyance,
Il faut donner au vrai l'air de la vraisemblance.

Je suis, au surplus, très-disposé à l'indulgence pour ces sortes de défauts qui annoncent, la plupart du tems, un excès de chaleur et de force mille fois préférable, suivant moi, à la froide et monotone circonspection de quelques peintres méthodiques. *Qui ne hasarde rien n'a rien ;* on ne doit souvent de grandes beautés qu'à de grandes fautes: il en est de même dans tous les arts d'imitation. Shakespéar et Corneille en sont la preuve ; à ne considérer d'ailleurs ce tableau que sous le rapport de la correction, il s'en faut qu'il soit à dédaigner. La forme, l'enchaînement, le jeu intérieur des muscles se font biens sentir ; les méplats

(1) L'auteur de la Phèdre et du Marcus Sextus.

larges et prononcés, n'altèrent en rien les contours ; c'est, en un mot, une superbe figure que celle de ce Caïn maudit de Dieu, et il me semble y voir une parcelle de ce feu sublime qui animait le pinceau de Michel Ange. L'épouse de Caïn est aussi très-belle, et mérite d'autant plus d'éloges, qu'on y trouve réunies deux qualités trop souvent incompatibles, la fermeté de ton et le moëlleux des chairs.

LE LIBRAIRE.

Venez, venez, j'aperçois un petit tableau qui va vous donner un nouveau sujet d'enthousiasme.

L'AMATEUR.

Lequel ? Ce sombre intérieur *d'une salle des Petits Augustins* (n.° 143, par *Bouton*)? Vous auriez raison de me tourner en ridicule, si je demeurais en extase devant cette bagatelle. Le local a été rendu par le peintre avec une adresse et une fidélité rares ; on ne peut se dispenser de louer ses soins et le précieux fini des détails. Le raccourci des statues de pierre, les filets de lumière qui indiquent les parties angulaires des tombeaux, celles qui frappent et accusent en se dégradant, les diverses sortes de marbres dont le plancher est revêtu ; toutes ces parties, dis-je, me paraissent traitées dans la perfection, et font une illusion complète. Mais, de même que je sais établir une différence entre l'admiration due aux œuvres de génie et le sentiment que doit inspirer un œuvre de goût et de patience, je sais louer, en termes très-différens, le *Caïn* de M. *Paulin Guérin*, et la vue souterraine de M. *Bouton*.

LE LIBRAIRE.

Que de rose et de blanc, bon dieu, dans cet autre tableau!.. cherchez-donc bien vite le nom du peintre à qui nous devons des carnations d'une nature si particulière.

L'AMATEUR.

Voyons. N°. 528 : *Vénus aidée des Amours, s'opposant au départ de Mars pour la guerre,* par M. *Landi*... Eh! bien, il y a encore une certaine grâce, une certaine finesse de pinceau dans cette composition érotique... Le regard de Vénus dit bien ce qu'il veut dire...

LE LIBRAIRE.

Oui ; mais où diable M. Landi a-t-il pris le modèle de

ce Mars, si rose, si mou et si fade? s'il a peint ainsi le dieu de la guerre, que je me figurais, moi, nerveux, fier et terrible, quelle dose de blanc et de carmin eût-il employé pour colorer la peau transparente d'Adonis?

L'AMATEUR.

Allons, allons, je vous donne raison sur ce point. Je suis si peu partisan de ces peintures brillantées, où l'on cherche à séduire les femmes par un coloris de convention, que je ne me sens nullement disposé à faire l'éloge du tableau de M. *Prudhon: Venus et Adonis* (n°. 742); je sais que cet aimable peintre empâte ses couleurs avec une extrême habileté; qu'il imite assez bien le Corrège dans cette opération délicate et surtout dans le moelleux de ses chairs, qui ont un éclat et une trasparence remarquables; ses caractères de tête et ses attitudes ont une expression voluptueuse; mais a-t-il une idée juste de la nature? la fraîcheur de ses teintes *lacqueuses* dont il fait un si grand usage, n'est-elle pas plus séduisante que vraie? son dessin n'est-il pas toujours un peu mou? et pourrait-on, à cet égard, l'imiter sans inconvénient? je crois aussi que si M. *Prudhon* fondait une école, ce ne serait que pour nous exposer de nouveau à la décadence de l'art. Ses copistes, qui chargeraient nécessairement ses défauts, sans pouvoir reproduire le charme de sa touche, s'habitueraient insensiblement à compter le dessin pour peu de chose. Les tons vaporeux, aériens, les reflets rosés, les couleurs diaphanes, deviendraient l'unique objet de leurs recherches; nous ne verrions plus que des amours aux ailes d'azur, des sylphes et des papillons; et nous nous retrouverions bientôt au point de dégradation où nous étions, lorsque les peintres musqués de Mad. de Pompadour donnaient le ton à tous les autres.

Ce que je dis, au surplus, du Peintre de Vénus et d'Adonis, ne m'empêche pas de reconnaître dans le portrait du *Roi de Rome* (n°. 743), par le même auteur, une finesse de pinceau et une délicatesse exquises. Je répète que j'admire sa facilité, son esprit et sa grace; mais je redoute l'abus de sa manière; le sort des tableaux de Boucher, qui pourtant avait aussi des idées fraîches

et piquantes, doit suffire pour justifier mes craintes (1).

LE LIBRAIRE.

Avançons;.. Est-ce bien le nom d'*Ansiaux* que je vois accolé au n°. 9.? Un tableau d'église, vraiment! et, qui plus est, une grande machine! qu'on ne s'étonne donc plus de voir nos faiseurs de romances, entreprendre des pièces en cinq actes...

L'AMATEUR, *lorgnant le tableau.*

Qu'on ne s'étonne même plus de les voir réussir. Quand à moi je ne reprocherai point à M. *Ansiaux*, des prétentions au dessus de ses forces. Le succès, du moins, justifie son audace. Ce tableau qui vous fait sourire, est composé avec sagesse et fait honneur à son jugement.

LE LIBRAIRE.

«Quoi! vous avez le front de trouver cela beau!»

Ce coloris bleuâtre vous parait assez ferme? ces figures sont d'une belle chair? elles ont assez de relief?

L'AMATEUR.

Non; mais l'ensemble a de l'harmonie; la couleur est douce et légère; le dessin est d'un très-bon style; la vierge ne manque, ni de grace, ni de noblesse; je remarque surtout, dans ce groupe d'apôtres, d'assez beaux caractères de tête et un bon gout d'ajustement. Si, à toutes ces excellentes qualités, M. *Ansiaux* eût pu joindre plus de vigueur, je ne balance pas à dire que son tableau eût réuni tous les suffrages.

LE LIBRAIRE.

Excepté le mien. Voyons, illustre connaisseur, ce que vous pensez de ce débutant; je parle de M. *Charles Steube*, qu'on dit élève de *Gérard*, et qui nous représente *Pierre-le-Grand* renouvelant sur le lac de Ladoga, l'aventure de Jules-César (n°. 860).

L'AMATEUR.

En votre qualité de chicanneur, vous voudriez bien

(1) J'invite M. Lordon et Mlle. Mayer à prendre pour eux une petite partie des éloges et une grande partie des critiques qui concernent M. Prudhon. (Voyez les n°s. 590 et 631.)

critiquer, sans doute, le costume et l'air de noblesse qui attirent sur un personnage secondaire une partie de notre attention. Ce jeune homme, si bien drapé et dont la blonde chevelure flotte au gré des vents, est peut-être trop beau pour un simple pêcheur ; mais ce défaut ne serait très-blâmable que dans le cas où il ferait diversion à l'intérêt que doit, avant tout, inspirer le Czar. Or, je ne vois point qu'il produise cet effet. La figure du Monarque russe, au contraire, est tellement en évidence, elle se présente si fièrement, qu'on ne peut en remarquer une autre. Son geste, son attitude, son regard, le caractère de son visage expriment admirablement bien l'héroïsme farouche de ce prince, et donnent une grande idée des succès que M. *Steube* a droit d'attendre, s'il continue de s'exercer dans le plus haut genre de la peinture. Quant à la couleur du tableau, elle est franche, brillante, harmonieuse, et ne le cède peut-être en rien, à celle des plus habiles chefs de nos écoles.

LE LIBRAIRE.

Avez-vous tout dit ?

L'AMATEUR.

Oui.

LE LIBRAIRE, *brusquement.*

Serviteur. Dès que vous ne me parlez pas de l'extrême longueur du Czar, comparée aux petites dimensions du bateau ; dès que ce long personnage vous paraît parfaitement d'aplomb sur le bord d'une barque à demi-renversée par la tempête, il m'est démontré que vous voulez voir tout en beau et que vous n'avez nullement l'intention de faire une critique... louez donc, admirez, adorez, tout à votre aise ; je suis votre très-humble valet.

Ici mon homme me tourna le dos et courut, en murmurant, s'enfoncer dans la foule. Je le plaignis de ne pouvoir entendre patiemment les louanges données au mérite, et tirant un crayon de ma poche, pour faire des notes sur le livret, je continuai tranquillement mon tour

de salon. Je ne tardai pas à m'appercevoir que les propos de mes voisins, à droite et à gauche, n'étaient guères moins bons à recueillir que les boutades de mon libraire.

Deux jeunes gens, qu'à leur coëffure et à leurs habits, je crus reconnaître pour des artistes, examinaient attentivement le tableau de *Meynier* (n°. 645, *rentrée de l'Empereur dans l'isle de Lobau, après la bataille d'Esling*); ils ne me paraissaient pas trop d'accord sur la beauté de quelques profils ; mais tous deux s'accordaient à louer l'adresse avec laquelle l'artiste avait su peindre une si grande scène dans un espace aussi borné ; ils vantaient la sagesse de la composition, la correction du dessin, la fermeté de la touche, la beauté des nuds ; l'attitude simple et noble de l'Empereur, l'entente des lumières dans les groupes, la richesse du paysage. Ils considéraient enfin ce tableau, comme un de ceux qui, sous le rapport de l'art, méritent le plus d'être examinés. Leur opinion s'accordant avec la mienne, j'en pris note sur mon calepin et je suivis mes deux connaisseurs jusqu'à l'entrée de la grande galerie.

« De belles têtes si l'on veut, disait l'un, en regardant le *Phocion*, de *Robert le Fèvre*, (778), mais point d'expression, point de pensée; couleur lourde et violâtre; composition pauvre et insignifiante.

« Oui, répondait l'autre en se retournant, mais voyez ce portrait d'un magistrat en simarre ; si le livret ne disait pas qu'il est de *Robert le Fèvre*, nous pourrions le croire de Vandick (782)...; et, à ce sujet, grande discussion sur le parallèle de *Robert le Fèvre* et de *Gérard*, considérés comme peintres de portrait. — *Gérard* a une touche bien plus suave; son dessin est plus fin, plus correct; mais le pinceau de l'autre est quelquefois plus nourri et plus gras. (Je rapporte exactement les termes de ces messieurs), *Gérard* entend mieux l'ajustement; ses poses sont plus variées et plus élégantes; il excelle surtout à peindre les femmes. — *Lefèvre* n'a pas, comme lui, l'art de flatter; quelquefois même, c'est en la chargeant un peu qu'il attrape la ressemblance ; mais enfin, il la manque rarement, et ses têtes ont bien du relief, etc... »

La foule qui me pressa en ce moment m'empêcha d'entendre la suite de ce dialogue, auquel j'allais prendre part pour faire sentir l'énorme distance d'un peintre de portraits à un peintre d'histoire; cet incident fut fort heureux, car je n'aurais sûrement pas manqué de nommer *Girodet* et *Gros*; j'aurais vivement réclamé pour eux le premier rang; et la discussion, une fois échauffée, se fût peut-être changée en dispute.

Ah! voilà les *quatre tableaux de St.-Denis*, dit quelqu'un que je n'apperçus pas; je m'approchai du n°. 445, et je l'examinai long-tems avec intérêt; n'ayant personne autour de moi, qui parût disposé à faire la conversation, j'écrivis au crayon mes notes sur les marges de mon livret; les voici toutes, *sauf rédaction*.

(*Charles-Quint venant visiter l'Eglise de St.-Denis, où il est reçu par François I^{er}., accompagné de ses fils et des premiers de sa Cour, par Gros.*) — Couleur pure, et brillante; touche légère, grasse et facile; composition sage et ingénieuse; expression piquante et vraie dans toutes les physionomies; costumes exacts et de bon choix; fonds riches et pittoresques; le François I^{er}. est mou de ton et de dessin; un homme de cette stature et de cette force devait être peint avec plus de fermeté. Le Charles-Quint serait parfait, si la tête avait un caractère plus relevé, et si la jambe gauche était mieux dessinée. Du reste l'effet du tableau est plein de charme; c'est le prestige de la couleur porté au degré le plus séduisant. *Gros* est le seul peintre aujourd'hui qui ait deviné le secret des Rubens.

N°. 663.) *Couronnement de Marie de Médicis*, par M. *Monsiau*; il était trop difficile de traiter ce sujet après le plus grand maître de l'Ecole flamande. M. *Monsiau* n'a pu s'empêcher d'imiter Rubens dans beaucoup de parties, et l'imitation est d'une grande faiblesse. L'attitude d'Henri IV est forcée et de mauvais goût. Ce n'est pas ainsi qu'un grand roi contemple une cérémonie religieuse. La figure de ce prince, d'ailleurs, n'est pas ressemblante; défaut d'autant plus sensible que les traits du bon Henry sont gravés dans tous les cœurs. Il faut pourtant rendre justice à M. *Monsiau*, sa couleur, quoique faible et trop azurée, est généralement douce et harmonieuse; il a mis

de la grace dans les détails, et, sous le rapport de l'ordonnance, son tableau n'est pas sans mérite.

N°. 646.) *Dédicace de l'Eglise de St-Denis, en présence de l'empereur Charlemagne*; par *Meynier*.

Le pinceau de *Meynier* est plus brillant et plus suave dans ce tableau, que dans les grandes machines — Composition sage, dans le goût de Lesueur; elle mérite d'autant plus d'éloges, que le peintre était extrêmement gêné par les dimensions du cadre prescrit. — Beau dessin, touche ferme; le prélat qui bénit l'Eglise est d'un grand style. L'air de tête et l'attitude de Charlemagne sont d'une noble simplicité. La distance des plans est bien sentie; les costumes sont exacts et bien ajustés. Enfin les accessoires, tels que la châsse de St-Denis, les vitraux de couleurs, etc, sont traités avec toute l'exactitude que permet un tableau d'histoire.

(N°. 409.) *Première institution de l'Eglise de St.-Denis, comme sépulture des Rois*; par M. *Garnier*.

La difficulté de présenter une cérémonie dans un petit espace a été aussi heureusement vaincue par ce peintre, que par *Gros* et par *Meynier*. Sa touche est un peu trop lisse; il en résulte que sa couleur, quoique d'un beau ton, paraît un peu froide. Les têtes ne sont pas d'un grand goût de dessin; mais le sujet est traité avec sentiment et inspire de l'intérêt. L'ensemble de la composition est d'ailleurs très-harmonieux.

Au total, les quatre tableaux destinés à l'Eglise de St.-Denis, méritent de fixer l'attention et font généralement plaisir.

(N°. 244.) *Bajazet et le Berger*, par M. *Darcy* de Dreux.

On croirait, au premier aspect, que ce tableau est de M. Guérin; c'est sa touche, sa couleur, son goût de dessin (1). Le sujet est du genre qu'il aime à traiter. Le

(1) A quelques négligences près, car le dessin pourrait être plus correct. (Note du libraire Lenoir.)

3

riche costume de Bajazet, sa beauté mâle et austère, le grand caractère de sa douleur contrastent de la manière la plus heureuse avec le calme et l'air naïf du jeune pâtre qui joue de la flûte au pied d'un hêtre. Ce contraste ne plaît pas moins à l'esprit du philosophe qu'au regard du peintre.

(N°. 292.) *Portrait de Mademoiselle Raucourt*, par Mademoiselle *Adèle de Romance*. La ressemblance est le premier mérite d'un portrait, et l'on peut dire que, sous ce rapport, Mademoiselle de *Romance* n'a rien à se reprocher. Mais si elle avait ajouté à ce mérite celui d'un dessin plus correct et d'une couleur plus savante, le public, du moins, et Mademoiselle Raucourt seraient également satisfaits.

(N°. 422.) *Cérémonie qui eut lieu aussitôt après la naissance du Roi de Rome*. Quand je me trouvai en face de cet énorme tableau, je regardai autour de moi, croyant entendre mon libraire. En effet, il semblait que ce mauvais plaisant eût soufflé à tous mes voisins son esprit de satire et de dénigrement. Je levai les yeux sur la grande machine et je m'éloignai aussitôt; tout ennemi que je suis des railleurs, j'allais devenir leur complice.

L'auteur de ce tableau, pourtant, n'est pas un artiste sans talent. M. *Goubault* a exposé deux dessins allégoriques qu'on voit dans la galerie d'Apollon (n°s. 423 et 424) et que le public regarde avec intérêt; mais ce vers de la Henriade :

« Tel brille au second rang qui s'éclipse au premier,

n'est pas moins applicable aux dessinateurs qu'aux princes et aux rois. Mallebranche, qui écrivait si poétiquement en prose, n'a jamais pu faire en sa vie que deux vers alexandrins, et ils sont dignes d'être conservés dans les archives du ridicule :

« Il fait, en ce beau jour, le plus beau tems du monde
» Pour aller à cheval sur la terre et sur l'onde.

Que M. *Goubault* se console donc d'avoir échoué dans le plus haut genre de la peinture, et qu'il se dédommage de ce revers en donnant désormais à ses dessins autant de vi-

gueur et de précision qu'ils ont de grace, de fini et de moëlleux.

Je faisais en moi-même ces réflexions, lorsque j'aperçus le grand tableau de M. *Debret*: première distribution des décorations de la légion d'honneur. Cette vaste composition me donna un autre sujet de réfléchir sur les vicissitudes humaines, et particulièrement sur les inégalités de talent qui exposent les meilleurs artistes à de si grandes variétés de fortune.

« Boileau même, Boileau, d'un pinceau sec et dur,
» A bien défiguré le vainqueur de Namur,

Faut-il s'étonner que M. *Debret*, après avoir fait des tableaux très-estimables, notamment celui de l'Empereur au milieu des armées bavaroises, représente si faiblement aujourd'hui un sujet que les plus grands peintres auraient pu manquer. Je ne saurais me le dissimuler, ce tableau pèche par l'ordonnance, par le style, et surtout par la couleur; mais un homme de talent, comme M. Debret, ne doit pas se décourager, et l'on peut dire de lui comme du Métromane,

« Le parti qui lui reste est de rentrer en lice.

―――――

— Diable! s'écria un jeune élégant qui lorgnait le tableau de *Serangeli* (n°. 843) voilà une grande et belle page! Monsieur, me dit-il ensuite, d'un ton assez cavalier, je vous ai vu là griffonner quelque chose sur le livret; vous m'avez tout l'air d'un artiste ou d'un rédacteur de feuilleton. Dites-moi un peu ce que vous pensez de cette composition; monsieur, lui répondis-je, avec quelque surprise, je désirerais au moins savoir à qui j'ai l'honneur de parler. Qu'à cela ne tienne, ajouta cet étourdi; je puis dire, *sans vanité*, que je suis fort bon à connaître. Je m'appelle N...., je suis amateur; j'ai cent mille livres de rente; je reçois à ma table beaucoup d'artistes; ils trouvent que j'ai un vrai talent pour le paysage; ils ont toute la peine du monde à distinguer mes croquades des tableaux de Claude Lorrain; et je suis chaque jour plus charmé de la franchise qu'ils me témoignent. Vous voyez qu'on peut, avec moi, s'expliquer sans la moindre crainte.

— Eh! bien, monsieur, puisque vous le voulez, j'oserai vous dire mon sentiment sur la couleur de ce tableau. Elle est vive, mais trop égale. Le peintre applique trop ses soins à fondre et à polir ses touches, et il n'en met pas assez à donner du relief aux objets par des coups de lumière forts et hardis. Son ordonnance n'est pas sans mérite; il y a de l'action dans ce tableau, et presque toutes les figures sont d'un bon style; mais l'ensemble manque d'effet, et je crois qu'il en aurait beaucoup, si M. *Serangeli* eût adopté une manière plus large et plus heurtée.

Sans vanité, dit votre jeune homme, je vous félicite d'être de mon avis, il faut que vous soyez connaisseur. Parbleu, puisque vous aimez les choses heurtées, je veux vous montrer une *Vue de mon Parc,* faite par moi-même. C'est là que vous verrez des touches larges et vigoureuses! vous compterez les coups de pinceau.

— Eh! dans quel lieu faut-il vous suivre?...

— Au bout de la galerie d'Apollon. Mon tableau n'est pas très-bien placé; mais, *sans vanité,* ce qui est vraiment bon, l'est partout. Venez....

— Un moment; permettez qu'en faisant ce long trajet, je ne perde pas tout-à-fait mon tems. Nous pouvons, d'ici là, passer en revue un assez bon nombre de tableaux.

— A la bonne heure; aussi bien est-il dans l'ordre de réserver ce qu'on a de mieux pour la fin, et *sans vanité* la Vue de mon Parc... Que dites-vous de ces petits *Bertins,* (n^{os}. 70 et 71).

— Que ce sont de charmans tableaux. La touche de *Bertin* est fine et précieuse. Le choix de ses sites n'est pas très-varié; mais il est toujours d'un goût pur, et ses fonds sont souvent très-riches.

— Oui, mais sa couleur, sa couleur; car je suis de l'école flamande, voyez-vous, et sans la couleur...

— Point d'illusion, n'est-il pas vrai? Eh bien, sous ce rapport encore, M. Bertin mérite des éloges; il n'a peut-être pas assez d'éclat; mais il ne tombe jamais ni dans

le faux, ni dans le crû ; et il suffit de jeter un regard sur ses lointains, pour sentir qu'il possède à fond le talent de la perspective.

— Avez-vous vu l'*Etable d'Ommégang* (n°. 689)?

— Pas encore; quel est cet artiste?

— Comment, vous ne connaissez pas Ommégang? *le Peintre d'animaux*...

— Est-ce qu'il a fait votre portrait?

— Eh! non, mon cher, il ne peint que des troupeaux; c'est le plus fort que nous ayons en ce genre. Je l'ai surnommé le *Raphaël des Moutons*, et je me flatte, *sans vanité*, que le nom lui en restera.

Quoique j'eusse fort peu de confiance dans le jugement de mon jeune homme *sans vanité*, je cherchai l'*Etable* de M. Ommégang, et j'eus bientôt sujet de remercier le guide qui m'y conduisit. On ne peut se figurer une imitation plus naïve de la nature; un coloris plus riche, des lumières plus savantes, un fini plus précieux. Je ne crains pas d'exagérer, en disant qu'un mouton de M. Ommégang vaut tous les troupeaux si renommés des Berghem et des Van-den-Velde.

Je demeurai si long-tems à examiner l'étable, et mon jeune guide était si pressé de me montrer la *vue de son parc*, qu'il se promit bien de ne plus m'indiquer les objets dignes d'attention. Il me témoigna enfin tant d'impatience, il me tira si souvent par la basque de mon habit, que ne pouvant me dispenser de hâter ma marche, je renonçai à faire dans le trajet des observations détaillées. Je me bornai à jeter quelques notes sans suite sur les marges du livret : les voici *telles quelles*, en attendant le jour où je pourrai les développer plus à mon aise.

— Portrait en pied de S. M. l'Impératrice et Reine (n.° 45), par M.^{me} *Benoist*.

L'artiste, qui a fait preuve de talent, aurait peut-être encore besoin d'étudier la science du coloris : sa couleur me paraît un peu faible, la figure n'est pas d'à-plomb.

— Vues des jardins d'Ermenonville (n°. 81), par *Bidault*. On reconnaît toujours ce maître à la légèreté et à la

finesse de son pinceau. Ton vaporeux, détails piquans; ses paysages ne provoquent pas l'attention, mais ils la soutiennent et ils gagnent à être examinés.

— M. G***, donnant une leçon de géographie à sa fille, par *Boilly* (n.° 111). On reconnaît bien facilement aussi la touche de ce peintre; il s'en faut qu'elle soit savante. Cet artiste se presse beaucoup trop pour pouvoir varier ses tons et pratiquer soigneusement les divers principes du clair-obscur; mais il a une grande facilité, beaucoup d'esprit, et, si je puis m'exprimer ainsi, le sentiment inné de la peinture. Pourquoi cette jeune personne, dont la taille me paraît si longue, baisse-t-elle les yeux d'un air si craintif? c'est son père qui lui sert de maître et c'est une leçon de géographie qu'elle reçoit. Quel serait donc son embarras, s'il s'agissait d'avouer une faute, ou, ce qui est pis encore pour une demoiselle, d'entendre parler de mariage. Du reste le père est bien peint, ainsi que tous les accessoires.

— Hubert Goffin, recevant la décoration de la légion d'honneur (n°. 119), par M. *Bordier*.

L'ordonnance n'est pas sans mérite, mais le dessin manque de style; la couleur a de la crudité : les parties claires surtout sont traitées avec une extrême négligence.

— Molière consultant sa servante, par M. *Buquet* (n°. 151).

Molière pourrait être plus ressemblant; il est court et médiocrement dessiné. Le gros rire de la servante n'est pas de nature à flatter l'amour-propre d'un grand homme.

— *Casanova*. Banquet donné au château des Tuileries (n°. 175). Les difficultés sans nombre de ce sujet, auraient dû effrayer l'auteur. Il fallait une grande délicatesse de pinceau, et surtout une profonde étude de l'art, pour pouvoir peindre, sans aucune masse d'ombre, un si grand nombre de personnages, à la lumière vacillante de mille bougies. Tous les principes du clair-obscur condamnaient d'avance cette entreprise, et je doute que le plus habile coloriste de l'école flamande l'eût tentée avec quelques succès. Je me garderai donc bien de reprocher à M. Casa-

nova le peu d'effet de son tableau; je le blâmerai seulement de n'avoir pas dessiné ses figures avec assez de correction.

— L'Empereur Napoléon, usant de clémence envers une famille arabe (n°. 219), par M. *Colson*.

Du mouvement, du fracas, de l'exagération; ouvrage d'un jeune homme qui ne connait pas encore les principes de la composition, et qui ne sait pas avec quel ménagement les lumières et les ombres, les tons sourds et les couleurs vives doivent être distribués dans un grand tableau, pour en bannir la confusion. M. Colson a d'ailleurs du feu, de l'imagination et de la vigueur. S'il peut reconnaître lui-même combien il est encore loin du but, je le crois fait pour y atteindre.

— Portrait de M. Piis (n°. 313), par Mlle. *Dolle*. Ressemblance frappante.

(N°. 345.) Vue du Château et de la Ville de Brescia, par M. *Duperreux*.

Je voudrais que M. Duperreux poussât un peu plus le ton de sa couleur, au moins, dans quelques parties. Mais ses sites sont toujours pittoresques, et il peint admirablement bien la vapeur légère des vallées. Les sujets chevaleresques qu'il introduit dans ses paysages y ajoutent d'ailleurs un grand intérêt.

— Bataille de Zurich, n°. 391 (par M. *Francque*) du mouvement, de l'effet. Plusieurs parties traitées avec soin.

— Figure de Ganimède (n°. 434), par M. *Granger*, style pur et élégant, beau pinceau.

— Portrait en pied du général *Fournier*, par M. *Gros*, (n°. 449).

On critique la pose de cette figure qui, d'ailleurs, est peinte largement. Les fonds sont cruellement sacrifiés.

— Portrait de madame la comtesse de la Salle, *par le même*, (n°. 448).

On reconnait le génie de l'artiste à l'expression simple et touchante de cette belle tête. Il n'y a qu'un excellent peintre d'histoire, et j'ose dire, un *peintre-poëte*, qui

puisse rendre un pareil regard. Le sentiment qu'exprime l'enfant, est plus équivoque; il y a un peu de manière dans l'ajustement de sa petite robe, dont les plis manquent de légèreté, et tournent, on ne sait pourquoi.

— N°. 447. *Portrait en pied du maréchal duc de Bellune*, *par le même*.

Tout ce que la couleur a de plus riche et de plus magique, se trouve réuni dans la peinture de ces étoffes. On ne saurait reprocher à l'auteur d'avoir sacrifié la vérité à l'éclat. Les plis cassés de ces satins, les lumières fines et brillantes de cette soie, tromperaient l'œil le plus exercé.

— N°. 517—518. *Des bœufs et des vaches*, par M. *Kobell*, d'Amsterdam.

Ces tableaux doivent être de Paul Potter. Il faut absolument que ce bon Hollandais les ait transmis par héritage à M. Kobell, sous le nom duquel ils paraissent. Je n'ai pas honte de le dire, toutes ces vaches sont de ma connaissance; voilà bien, non-seulement leurs formes, mais encore l'expression naïve de leur figure; je reconnais jusqu'au feutre rougi du vieux pâtre que Paul Potter avait commis à la garde de ses troupeaux.

— N°. 624. *Une jeune femme lisant une lettre;* par mademoiselle *Mauduit*.

L'auteur a fait de grands progrès depuis la dernière exposition; sa touche est devenue ferme et brillante, sans cesser d'être fine et moelleuse. Portrait traité avec beaucoup de soin. J'en dis autant de ceux que mademoiselle *Mauduit* a exposés sous les n°s. 619, 620 et autres, jusqu'à 626. Cette jeune artiste, et mademoiselle *Philipaux*, qui vient de mettre au salon plusieurs essais de son pinceau, font beaucoup d'honneur à leur maître, (M. Meynier.)

— N°. 641. *Un marchand de salade s'introduit dans une cuisine, et profite du sommeil de la cuisinière pour voler un verre de vin;* par *Menjaud*.

Idée plaisante et bien rendue. M. Menjaud a très-bien exprimé aussi dans son tableau de Fénélon (n°. 639) la reconnaissance des prisonniers protestans que ce prélat

tire des cachots ; il n'y manque qu'un dessin plus ferme pour en faire une composition d'un ordre très-remarquable.

N°. 669. Reprise de Dégo ; par M. *Mulard.*

Les figures manquent d'expression ; le geste du principal personnage est trop équivoque. Quelques parties sont bien dessinées.

— N°. 692. Clémence de S. M. l'Empereur, envers M. de St.-Simon ; par *Pajou.*

L'intérêt et le mouvement de l'action sont assez bien rendus. Le talent de M. Pajou n'est pas trop au-dessous du genre de l'histoire ; mais cet artiste doit s'attacher à peindre d'une couleur plus franche et plus vraie, et à ne point donner dans l'exagération. La figure de l'officier qui s'avance avec précipitation vers madame de St.-Simon, fait un écart de jambes qui me paraît forcé et qui manque surtout de noblesse. La poussière qui s'élève au milieu de la scène, n'est pas, non plus, d'un bon effet. Ce n'est jamais sur le fait principal qu'il faut jeter un voile de ce genre ; au total, pourtant, ce sujet paraît faire plaisir au public, et je crois qu'il lui en serait bien plus encore si le peintre avait le courage d'enlever ce nuage poudreux qui salit le milieu de son tableau.

— N°. 724. Portrait de M. *Damas,* par M. *Pinchon.*

Ce peintre paraît avoir le secret de rajeunir ses modèles, sans trop s'écarter de la ressemblance ; c'est abuser de son talent, sans doute ; mais il y a des femmes assez indulgentes pour ne pas lui en faire un crime.

— N°. 734. Entrevue de S. M. l'Empereur et de Son Altesse Royale le prince Charles, par M. *Ponce - Camus.* Si le dessin de M. Ponce était plus ferme et plus hardi, s'il tourmentait moins sa couleur, je n'aurais pas le regret de dire que ses ouvrages manquent de nerf et de légèreté : il y a pourtant dans ce tableau des détails traités avec soin.

— N°. 800. Prise de Lérida, par M. *Roëhn.*

Tableau d'un effet pittoresque et qu'on regarde avec plaisir. Je voudrais que les murs de la ville fussent d'un

ion plus varié, et que les maisons n'eussent pas l'air d'avoir été bâties toutes à-la-fois; peut-être aussi faudrait-il que les parties de gazon qui revêtent les différens plans de la montagne fussent d'un vert plus dégradé; mais l'ensemble ne laisse pas d'être harmonieux, et il y a beaucoup de vérité dans le mouvement des personnages. Je conseillerais toutefois à l'auteur de repeindre la figure principale dans un goût plus fier et plus ferme.

— N°. 810. Portrait de M. Eugène *David*, par M. Georges *Rouget*. Je ne puis apprécier le mérite de ce portrait, sous le rapport de la ressemblance; mais il est d'un excellent style, et annonce un peintre de la bonne école.

— Portrait de M. Caillot, par *Thévenin* (n°. 888). Touche ferme, expression juste, ressemblance parfaite.

— N°. 901. Fuite de Caïn après son crime, par M. *Trézel*. Caïn sort avec sa famille à la lueur de l'astre nocturne; ces effets de nuit ne sont jamais que d'une exactitude très suspecte. La lumière de ce tableau paraîtrait plus vraie si elle était moins également répandue, et si l'auteur avait opposé aux coups de lumière argentée, des masses d'ombres plus vigoureuses. Ces contrastes, exactement pris dans la nature, auraient d'ailleurs donné à l'ensemble de la composition une expression plus mystérieuse et plus dramatique. Quant au dessin des figures, il est d'un caractère faible, et qui ne rappelle nullement la fierté des formes primitives.

— M. *Vermay*. Des trois tableaux exposés par ce peintre, le meilleur est celui qui représente la maîtresse d'Henri II servant de modèle à Jean Goujeon pour la statue de Diane (n°. 944). La couleur surtout en est agréable.

— MM. Carle et Horace *Vernet*. Le talent du fils ressemble beaucoup à celui du père; l'un et l'autre aiment à peindre des chevaux, et l'on confond souvent ensemble les tableaux de ces deux artistes. En y regardant de près, cependant, on peut remarquer que le dessin du père est plus hardi, plus ferme et plus arrêté, et que la touche du fils promet d'être plus grasse et plus moëlleuse.

— Mort de Lesueur, n°. 962, par *Vignaux*.

En peignant les derniers momens de ce célèbre peintre, M. Vignaux a eu le bon esprit d'imiter sa manière. L'officier placé sur le premier plan, est d'un ton de couleur parfaitement beau, dont la richesse contraste bien avec le modeste costume des religieux de Saint Bruno : il est dommage que les mains de ce militaire soient horriblement dessinées. La tête du médecin, mal modelée, est du plus pauvre caractère ; en un mot, il y a de grands défauts dans ce tableau, mais l'ensemble est d'un bon effet.

— Grand paysage au soleil couchant, n°. 976, par M. *Watelet*.

Je ne garantis pas que ces teintes violettes soient parfaitement dans la nature ; mais la composition est grande et riche : le ton général du tableau est harmonieux, et il y a des parties d'une fraîcheur délicieuse.

— M. *Girodet*. Portraits de Mme. la baronne de C***, et de Mme. M. (nos. 311 et 312).

On s'arrête devant ces deux tableaux dont les figures sont représentées au grand jour (c'est-à-dire, sur le fond le plus clair), et qui n'en ont pas moins de relief. On ne sait ce qu'il faut le plus admirer, de la pureté du dessin ou de l'extrême habileté avec laquelle M. Girodet donne une saillie aussi prononcée à ces figures, sans le secours des masses d'ombres que la plupart des autres peintres auraient employées. Il est, au surplus, facile de sentir que ces deux portraits ont été finis avec le plus grand soin.

Enfin nous voici dans le salon, s'écrie mon jeune homme *sans vanité*, qui brûlait de me voir en extase devant *la vue de son parc*: vous connaissez toutes ces grandes machines, et je pense bien que vous ne vous y arrêterez pas? Pardonnez-moi, lui répondis-je ; il y a ici une foule de tableaux que je n'ai point examinés, souffrez que j'y jette un coup-d'œil. Je vous préviens, repliqua-t-il, d'un ton piqué, que je les trouverai tous détestables ; et je m'y connais, *sans vanité*, pour le moins aussi bien... qu'un autre. Sa réticence me fit sourire, et, fort peu inquiet du parti qu'il allait prendre, je braquai tranquillement ma lorgnette sur l'Entrevue des deux Empereurs.

Pagination incorrecte — date incorrecte

NF Z 43-120-12

LE JEUNE HOMME, *d'un ton piqué.*

Que regardez-vous donc ?

M. LEBLANC.

Le tableau de *Gros* (n°. 444).

LE JEUNE HOMME, *avec ironie.*

Belle chose, vraiment !

M. LEBLANC, *sérieusement.*

Je suis de votre avis.

LE JEUNE HOMME.

Ce n'était pas la peine de prendre une toile si grande pour n'y peindre que deux ou trois figures.

M. LEBLANC.

Quoiqu'il y en ait au moins une douzaine, le tableau me paraît un peu nud ; mais la faute en est au sujet, car il ne devait y avoir personne auprès des deux monarques, au moment de cette entrevue. Les figures sont au surplus très-belles.

LE JEUNE HOMME.

Que se disent-elles ? Je n'en sais rien. Leur geste n'a rien qui m'en instruise.

M. LEBLANC.

Non ; mais voyez ce groupe accessoire ; ce petit page est-il joli !

LE JEUNE HOMME.

Comment ne voyez-vous pas que c'est un emprunt fait aux Sabines de David ? le peintre n'a eu que la peine d'habiller un jeune Romain à la française.

M. LEBLANC.

La composition, du moins, est du genre le plus sage.

LE JEUNE HOMME.

Et le plus froid.

M. LEBLANC.

Ces fonds ?...

LE JEUNE HOMME.

Je vous conseille d'en parler ; vantez-en, sur-tout, la richesse.

M. LEBLANC.

Mais, si la montagne était de rigueur? s'il ne fallait rien changer au site ?

LE JEUNE HOMME.

Il fallait du moins l'embellir. J'ai aussi une montagne dans mon paysage ; mais, *sans vanité*, j'aurais grand regret qu'elle fût peinte dans ce goût ; c'est bien la plus jolie petite montagne !... Où allez-vous donc?

M. LEBLANC.

Voir ce tableau de M. *Berthon*. (N°. 64. Jugement de Pâris.)

LE JEUNE HOMME.

Comment cette couleur fausse et léchée ne vous en éloigne-t-elle pas sur-le-champ? Voyez cette draperie de Junon, de quelle façon est-elle ajustée? comment ne tombe-t-elle pas à terre ?

M. LEBLANC.

Le Pâris est un fort beau garçon, et malgré ces nombreuses imperfections, que vous relevez justement, l'ensemble du tableau me fait plaisir ; or c'est quelque chose que de plaire à l'œil.

LE JEUNE HOMME.

Pour Dieu! ne regardez pas cette *Zénobie* qu'on retire de l'eau (n°. 111, par M. *Blondel*) ; il y a là un pâtre que je ne puis souffrir.

M. LEBLANC.

Ce raccourci du buste n'est pas d'un effet agréable ; le pauvre jeune homme a les épaules un peu hautes et pourrait bien être bossu ; mais l'Arabe est d'une grande beauté, et j'aime fort ce vieil Arménien, malgré sa barbe de filasse. Allons, allons, vous avez beau dire, M. Blondel est d'une bonne école et promet d'avoir du talent.

LE JEUNE HOMME.

Entrons-nous enfin dans la galerie d'Apollon ?

M. LEBLANC.

Pas encore... J'en entendu parler d'un beau tableau de M. *de Boisfremont* (n°. 238).

LE JEUNE HOMME.

Lequel ? Virgile lisant son Enéide en présence d'Auguste et d'Octavie ?

M. LEBLANC.

Précisément.

LE JEUNE HOMME, *d'un ton tranchant.*

Mauvais tableau.

M. LEBLANC.

Laissez-moi, du moins, le regarder... Eh ! mais, attendez donc... ma foi ! il y a beaucoup d'harmonie.

LE JEUNE HOMME.

Vous ne voyez donc pas ce manteau *fleur de pensée* à côté de cette draperie *vert-pomme* ? peut-on se figurer un rapprochement plus fade ?.. dites-moi, d'ailleurs, pourquoi Virgile porte une couronne de lauriers en présence de son empereur.

M. LE BLANC.

Je l'ignore ; mais convenez à votre tour, que ce ton de couleur est bien suave, que ces contours sont bien coulans :

» Du pinceau délicat les touches adoucies
» Semblent avoir glissé sur les superficies. (1)

Non, certes, ce n'est point là un mauvais tableau ; ce serait même une très-belle chose si le dessin de l'auteur était aussi ferme que son coloris est séduisant.

N'appercois-je pas encore un effet de lune ?

(1) Vers de Colardeau.

LE JEUNE HOMME.

Oui ; c'est *Inès de Castro* (n°. 246). La scène ne manque pas d'intérêt ; le jeu mystérieux des ombres et des réflets est rendu avec un talent rare, et l'on assure que le site est fidèlement représenté ; mais le cadavre d'Inès est repousssant ; c'est un tableau digne d'orner les romans de Mad. de Radcliffe.

M. LE BLANC.

En voici un d'un genre plus gai : le marchand forain de *Drolling*. (N°. 518.)

LE JEUNE HOMME.

Il a bien son prix vraiment ! cette porte est beaucoup trop large pour l'ouverture qu'elle doit fermer ; mais les figures sont d'une naïveté ; c'est la nature même.

M. LE BLANC.

J'aime ce portrait de S. M. la Reine Hortense, par Mlle. *Godefroi*. (N°. 418.)

LE JEUNE HOMME.

Il est dans la manière de Gérard.

M. LE BLANC.

Trouvez-vous que ce soit la plus mauvaise ?

LE JEUNE HOMME.

Vous connaissez tous ces *Laurent* (depuis le n°. 531, jusqu'au n°. 540) ; on les trouve d'une couleur agréable. Ne vous semblent-ils pas un peu fades ?

M. LE BLANC.

Un peu ; c'est de la peinture de porcelaine ; mais je conçois qu'elle trouve des amateurs ; ces teintes sont si douces et si pures ; ces petites femmes sont si jolies.

LE JEUNE HOMME.

Parlez-moi de Mlle. *Lescot* : c'est là un talent véritable ! son dessin n'est pas maniéré ; elle ne brillante pas son coloris...

M. LE BLANC.

Il vaut mieux ainsi que trop lisse ; mais quand elle fondrait davantage ses demi-teintes, je crois que ses tableaux n'y perdraient pas.

LE JEUNE HOMME.

J'aime sa touche, telle qu'elle est; je la trouve facile et piquante. Voyez ce *baisement des pieds* (n°. 576) c'est une composition délicieuse.

M. LE BLANC.

Dans laquelle il y a bien des négligences.

LE JEUNE HOMME.

Oh ! vous êtes maintenant trop difficile. Je vois bien comme vous, *sans vanité*, toutes les imperfections d'un ouvrage, mais quand le bon compense le mauvais, je ne me montre pas si sévère...

M. LE BLANC.

Surtout envers les jolies femmes. Tenez, voilà un charmant tableau de M^{me}. *Servières*, plus joli que les vers qu'on a faits pour elle : le sujet est tiré d'un roman que vous devez aimer (n°. 845).

LE JEUNE HOMME.

Le roman de Mathilde ? ah ! j'en suis fou ; l'épisode est d'un fort bon choix. Ces deux charmantes figures sont bien groupées, et, si la couleur manque un peu de force, elle est du moins pure et harmonieuse.

M. LE BLANC.

Avez-vous vu ce portrait peint en cire ?

LE JEUNE HOMME.

Par M. *Paillot de Montabert*? (n°. 690) ; oui certes je l'ai vu ; c'est fort beau de loin ; mais, de près, votre serviteur très-humble. Il ne faut pourtant pas dédaigner le procédé inventé ou retrouvé par ce peintre. Peut-être ce M. Paillot, dont voici, je crois, le premier essai, parviendra-t-il à perfectionner la préparation de son encaus-

tique et l'empâtement de ses couleurs; il fera, pour lors de très-beaux portraits ; son dessin est d'un fort bon style.

M. LE BLANC.

M. *Révoil* brille peu cette année (le Tournois, n°. 762.)

LE JEUNE HOMME.

Dites plutôt qu'il brille trop ; j'aime assez qu'on peigne dans le clair ; mais, avant tout, j'aime la nature et vous conviendrez avec moi que ce gris d'azur est un ton factice.

M. LE BLANC, *en souriant.*

Le bleu lapis est à la mode.

LE JEUNE HOMME.

Malheur au peintre qui ne s'affranchit pas de ses lois éphémères; je ne la suis, moi, que pour mes habits, et *sans vanité*, mes tableaux n'en portent nullement l'empreinte.

M. LEBLANC.

Avouez, pourtant, que cette touche fine et caressée, a bien du charme.

LE JEUNE HOMME.

J'avoue que c'est bien faux et bien froid.

M. LEBLANC.

Vous ferez, du moins, grace au dessin.

LE JEUNE HOMME.

Oui, je reconnais le talent de l'auteur, dans quelques parties ; je n'aime point la grimace que fait Duguesclin, frappé à la visière; elle me rappelle trop cette Zaïre, à qui un Orosmane maladroit enfonçait le doigt dans l'œil ; mais ceci est la faute du sujet que je ne trouve pas bien choisi. Quant au personnage qui sonne de la trompe et à celui qui tient un faisceau de lances, ils sont d'une très-belle couleur et d'un excellent goût de dessin ; ce tableau, enfin, n'est pas bon, mais il ne peut être l'ouvrage que d'un peintre très-distingué....; venez-vous, enfin, voir mon tableau ?

M. LEBLANC.

Et l'Arabe de M. *Mauzaisse* (n°. 627), est-ce que je puis me dispenser d'y jeter un coup-d'œil ?

LE JEUNE HOMME.

Eh! bien, qu'en dites-vous ?

M. LEBLANC.

Qu'il est plein d'originalité, de vie et de sentiment; que sa douleur m'inspire un vif intérêt. Le pauvre homme! il pleure son cheval comme nous pleurerions nous autres la perte d'une femme.

LE JEUNE HOMME.

Hélas! oui ; avec cette différence qu'il se désole sans témoins, ce qui ne peut paraître suspect.

―――――

Enfin, nous entrons dans la longue galerie d'Apollon. Si l'on excepte les dessins de *Fragonard*, les délicieux portraits de la famille Impériale d'Autriche, par *Isabey*, les excellentes gravures de *Massart* (1) et de *Desnoyers* (2), les miniatures d'*Augustin*, les charmans paysages de *Sweback*; les vues riches et si pittoresques de M. *Turpin de Circé*, les scènes rustiques de *Demarne*, j'ai passé en revue, je crois, les meilleurs ouvrages de l'exposition. Admirons maintenant la *Vue du Parc* de mon modeste conducteur....

J'étais en contemplation devant ce pauvre tableau, dont je ne veux pas dire le numéro, et je tâchais de modérer poliment l'admiration de l'auteur pour son propre ouvrage, lorsque mon diable de libraire, que je ne savais pas là, m'abordant avec sa brusquerie naturelle, me dit du ton que vous lui connaissez : eh! bien, êtes-vous encore en extase? méditez-vous quelques beaux éloges, bien exagérés et bien faux? Le tableau que vous avez devant les

―――――

(1) Les Muses, d'après Jules Romain, et le portrait de S. E. M. le duc de Feltre.

(2) La Vierge aux Rochers, d'après Léonard de Vinci, et le portrait de S. A. le prince de Bénévent.

yeux, n'est pas fait pour vous inspirer. — Chut! chut! lui dis-je, en lui faisant des signes. — Comment chut! la chose est plaisante; vous voulez, peut-être, m'empêcher de dire que cette *Vue* est une *croûte abominable*.

LE JEUNE HOMME, *au libraire*.

Qu'est-ce? qui êtes-vous? de quoi parlez-vous?

LE LIBRAIRE, *durement*.

Je parle de cette misérable production qui est la honte du salon, et dont monsieur prétend sans doute nous faire le plus pompeux éloge.

LE JEUNE HOMME, *furieux*.

Apprenez que j'en suis l'auteur; tout le monde m'en fait compliment; et, *sans vanité*, le public s'y connait un peu mieux que vous...

LE LIBRAIRE, *s'emportant*.

Sans vanité! sans vanité!.. si vous vous croyez un bon peintre, vous n'êtes pas *sans vanité*.

A ce mot la dispute s'échauffe; je vis le moment où, à défaut de cannes, on allait en venir aux mains. Déjà les curieux s'attroupaient; j'appelai prudemment le gardien Dugoure, homme sage et ferme; il eut bientôt terminé la querelle par la séparation des combattans : je perdis de vue, et sans nul regret, mon jeune homme *sans vanité*, et je m'attachai aux pas du libraire. Eh! bien, lui dis-je, mon cher *Lenoir*, imprimerez-vous ma brochure.

LE LIBRAIRE LENOIR.

Fi donc! je voulais un critique sévère, et non pas un prôneur de coteries.

M. LEBLANC.

Vous me croyez donc bien indulgent.

LENOIR.

Dites flatteur, ce sera le mot.

M. LEBLANC.

Eh bien! tenez, faisons une chose; si j'ai la manie de

voir tout en beau, vous avez un peu le défaut contraire. Pour un éloge que j'ai fait, vous avez bien fait vingt critiques...

LENOIR.

Où en voulez-vous venir ?

M. LEBLANC.

Imprimez notre conversation ; s'il est vrai que la vérité soit placée entre deux extrêmes, nos lecteurs la trouveront sans peine.

LENOIR.

Eh ! mais... votre idée...

M. LEBLANC.

Peut être bonne. Un sage dit qu'en toute chose, le bien se trouve auprès du mal ; notre brochure en sera une nouvelle preuve. Nous la nommerons *Le Noir et le Blanc*.

LENOIR.

Allons, mon cher, j'en cours la chance... mais s'il y avait plus de *noir* que de *blanc*, nous aurions bien plus de débit!

FIN.

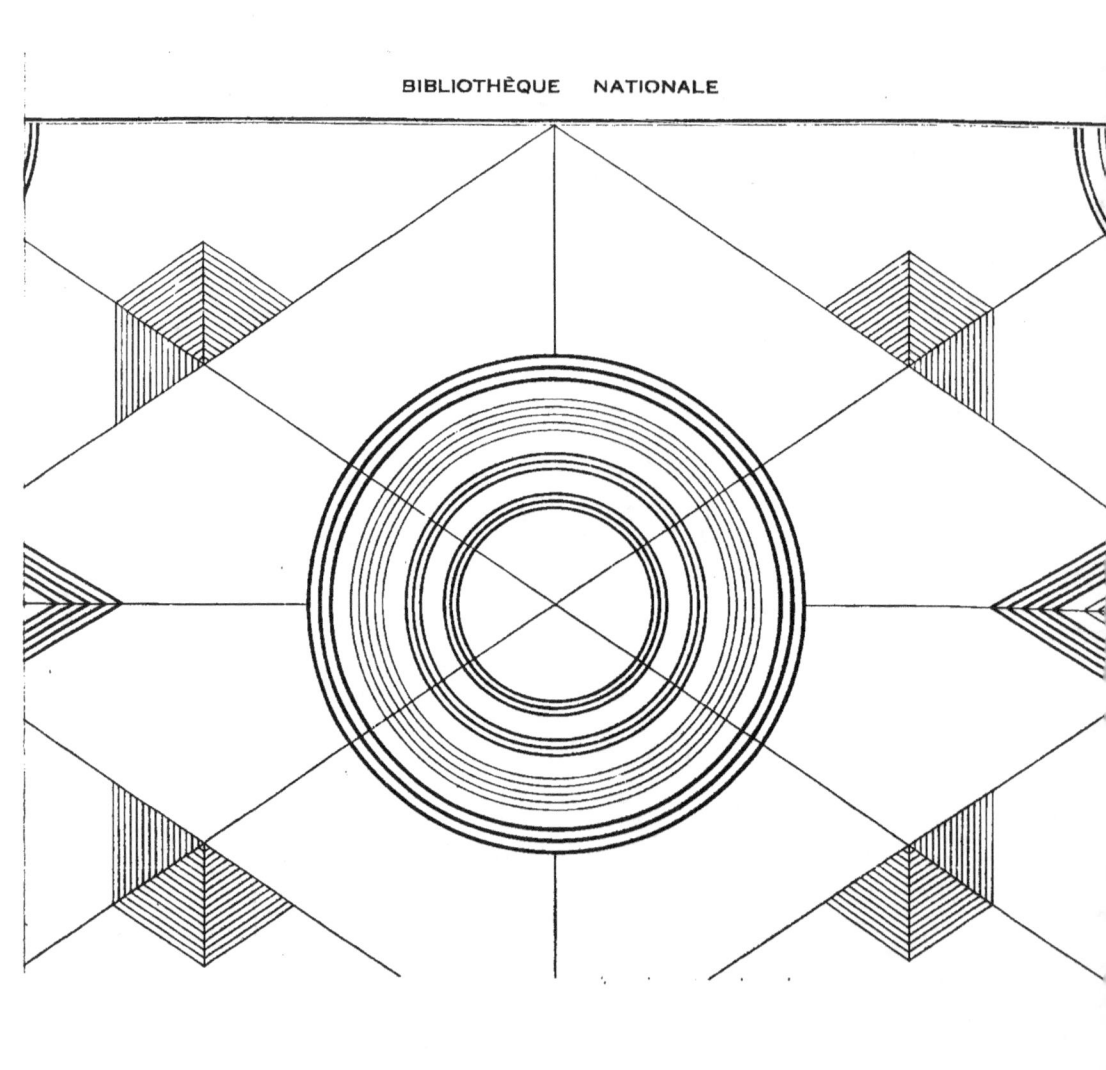